U0127183

湖山艺丛

中国传统绘画的风格

潘天寿　著

浙江人民美术出版社

目　录

传统风格的形成

风格二字，原是一个抽象的名词，常用于文学艺术方面，一般是指文学艺术在表现形式上互不相同的风情、格调、趣味等特征。科技方面的发明创造，只讲究功能效率的强弱好坏，而无需注重形式和风格的区别。例如美国的原子能技术与苏联的原子能技术，中国的数学与英国的数学，互相都可以直接引入，直接应用。而文艺作品却要讲究形式与风格的独特性。同样的题材内容，可以用不同的形式风格来表现。例如以绘画来说，同是一个踊跃缴公粮的题材，用油画的方式方法来表现与用中国传统绘画的方式方法来表现，在风格上就大不相同。而以中国绘画形式来说，又有白描、工笔重彩、兼工带写、水墨大写等不同的表现形式和风格。并且因为作者的不同，还可以有雄浑、清丽、简括、细密、稚拙、潇洒等各种各样的风格区别。

形成绘画及其他艺术上风格不同的因素，至为复杂，较为主要的约略有以下诸点：

一、地理气候的关系

地理气候等自然环境对于艺术风格往往有直接的影响。比方说英国多雾，雾气笼罩下轻松迷蒙的形象，宜于水彩颜色的表现，就曾造成了英国水彩画上的特殊发展。又如我国黄河以北天气寒冷、空气干燥，多重山旷野，山石的形象轮廓，多严明刚劲，色彩也比较单纯强烈，所以形成了北方的金碧辉映与水墨苍劲的山水画派。而我国长江以南一带，气候温和、空气潮湿，草木蓊郁，景色多烟云变幻，色彩多轻松流丽，山川的形象轮廓，多柔和婉约，因之发展为水墨淡彩的南方情调，而形成南宗山水画的大统系。

二、风俗习惯的关系

各民族各地域的风俗习惯的形成，是与自然环境和历史条件密不可分的。俗语说，"南方每苦热，希葛产于越，北地每苦寒，狐裘出天山"，风俗习惯的形成也是同样的道理。而文艺形式上的不同风格，又往往是不同风俗习惯的反映。例如古代

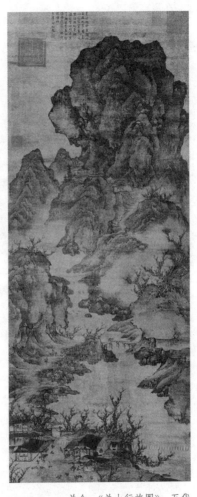

关仝 《关山行旅图》 五代

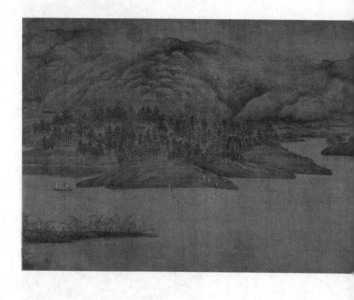

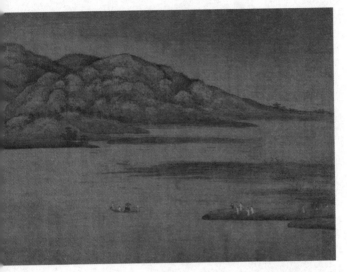

董源 《潇湘图》 五代

希腊，气候温热，人民强壮好武，崇尚健美的体格，故造成了古希腊雕刻的空前成就。又如印度，地处热带，男子喜戴白帽，女子喜披薄绸，并习惯于赤足露臂，以适合热带的环境。反映在绘画或雕刻的佛像上面，也自然衣纹稠叠，紧贴在肉体上，与中国黄河流域宽袍大袖的风习完全不同，与新疆、内蒙等地少数民族身披羊皮袍，脚穿长统靴的风习，更为异样。藏族同胞为适应多变的气候，常穿皮袄而脱出一只袖子缠在腰间，以为忽冷时穿上之便。而在跳舞时常将缠在腰间的袖子拿在手中作为道具，进而也就成为他们舞蹈艺术中的一种特色。

三、历史传统的关系

文艺上的形式风格，是脱不了历史传统辗转延续的影响的。例如中国绘画的表现技法上，向来是用线条来表现对象的一切形象的。因为用线条来表现对象，是最概括明豁的一种办法，是合于东方民族的欣赏要求的。因此辗转延续直到现在，造成了中国传统绘画高度明确概括的线条美。反过来说，没有历史相互延续的积累，也无法完成中国绘画在

线条运用上充分发展的特殊成就。其余如用色方面、透视方面、构图方面等等，都与历史传统辗转延续有分不开的关系。即便是西方绘画大统系的传统技法风格，也是许多代画家研习的结果，并非一朝一夕所能形成的。中国传统绘画是文史、诗词、书法、篆刻等多种艺术在画面上的综合表现，就更和整个民族文化的发展变革紧密地相联系，这是很自然的。

四、民族性格的关系

民族性格是各有特点的。比方说，西方民族多偏于奔放和外露，东方民族多偏于平和与内在。诸如这种民族性格的差异在各国的文学、戏剧、音乐、舞蹈等艺术形式的风格上造成不同的民族特色。例如印度的舞蹈就和西欧的舞蹈大不相同，和非洲的舞蹈又全异样。从绘画上看，西方的绘画多追求外观的感觉和刺激，东方绘画多偏重于内在的精神修养。中国绘画作为东方绘画的代表，尤为注重表现内在的神情气韵、意境格趣。从范围小一些的地域差别来看，我国长城以北地区，天气寒冷，

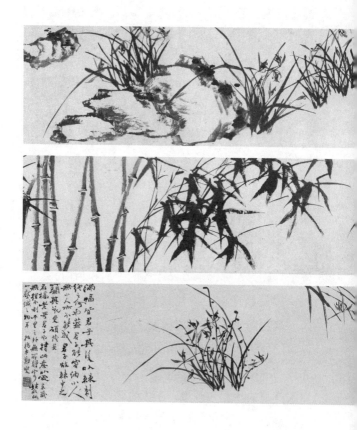

满幅皆君子其须倍以耧犁
纯之荷而蕃君子群实纳以人
无火而不能成其乳食颂羡美
弥其若等君子也持此庵八爱豆蔵
石榴以类推之外无所酶率枝秋山
无松斛木耦千里之外无所酶率枝秋山
以簍缄之如斤
板桥郑燮

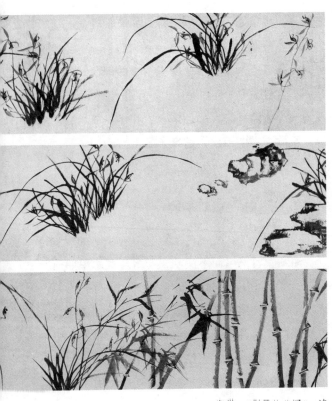

郑燮 《荆棘丛兰图》 清

人民习于骑射，性格粗犷，体质强壮。长江以南，多河流湖沼，气候温和，人民性格亦显得较为细致文静。历代以来，以诗歌来说，如《敕勒歌》《易水歌》，慷慨激昂，自是出自塞北燕赵人民之口。而如《归风送远操》《江南弄》《西洲曲》，情韵缠绵，出诸南方文士闺秀之手，是十分明显的。一般来说，刚强豪爽的性格，适宜于粗放大写的画派，文静细腻的性格，适宜于精工秀丽的画派，以利于个性特长的充分发挥。

五、工具材料的关系

油画颜料浓厚而不流动，与水彩、水墨的清新流丽，绝不相同。油画布与水彩纸，同中国的绢帛、宣纸，性质更其两样。各种绘画所用的笔具，也不相同。这种不同，是由各民族的绘画发展史与各地域的自然条件、人民性格相结合而产生的。因工具材料的不同，使用工具的技法也就有不同的讲究，从而在画面上也就呈现出各不相同的形式和面貌。中国传统绘画上高度发展的笔墨技巧，就是充分发挥特殊工具材料之特殊性能的结果。

在文艺上，民族风格的形成是一个复杂的过程，形成的因素，自然不只如上所说的那样简单，只是以上诸因素较为主要些罢了。民族风格，是地理的、民族的、历史的多种因素在文艺形式上的综合反映。所以民族风格的产生是有其渊源的。它不是凭空臆造的，而是经过历史的考验，为世世代代人民群众所欢迎的。

艺术必须有独特的风格

人类的耳目口鼻等器官，与人的生存健康有直接的关系。例如口是为了输入身体所需的食物营养，而舌则用于辨别甜酸苦辣等味感，以刺激胃纳的增加。由于舌头对于味感的要求，人们就追求各种美味的饭菜食物，因此也就产生了研究烹调艺术的厨师。人身上所需的营养物质是多种多样的，既要蛋白质、脂肪、淀粉，也要维生素和其他元素，故需同时或相间而食。又因各人对于各种营养成分的需要量有所不同，而各民族、各地域及各人的生活习惯爱好又有很大差别，所以，人类的食物不能单一化、千篇一律，而要求丰富多彩，取得变化。俗话说："拼死吃河豚。"明知河豚有毒，洗得不干净、弄得不好就要有危险，但有的人还是想吃，因为河豚味道好。这就是人们在食物上追求高度的变化与调剂的例子。清炖鸡固然很好，但天天吃也会感到厌腻，失去了新鲜的美味感。这个道理，同耳朵对于音乐，鼻子对于香味、眼睛对于形象色彩的要求是一样的。既要有共同的原则——合乎身心

健康的需要，有利于人类的生存进步；又要有多样性，要有高度的变化，以适应不同的习惯爱好和变化调剂的需要。文化生活是人类生活中不可缺少的一个方面，故文学艺术必须具有健康进步的内容和丰富多样的形式风格，百花齐放，万紫千红，才能满足人类对于精神食粮的需求。

在文艺形式风格上，既要有大统系大派别的区别，又要有小统系小派别的区别，还要有个别作家之间的区别和面目。

一、世界的绘画可分东西两大统系，中国传统绘画是东方绘画统系的代表

西方的绘画统系，就是欧洲的统系，由欧洲移植到美洲诸地。东方的绘画统系，就是亚洲的统系，以印度、中国两国为主体，旁及于朝鲜、日本、越南、缅甸、泰国及南洋群岛诸地。然欧洲原始时代的绘画发展，约略与东方相同，就是以简单明确的线条勾划出脑中所要画的形象轮廓，作为绘画造型的基础。这与三四岁的小孩用简单的线条画出鱼和蛋的情形相似。依此前进，由简单到复杂，

由低级到高级，是走着同一途程的。到十二、十三世纪的时候，西方自然科学逐渐开始发展，到了文艺复兴时期，在绘画方面来说，也逐步结合透视学、色彩学、解剖学等诸方面的新发现，而形成了西方绘画的新方向，与东方绘画分道扬镳，成立了西方的独立大统系，与东方的绘画统系并峙。这两大统系的绘画，均由他们成千上万的祖先，尽他们所有的智慧和劳力，逐步创获积累而完成。两大统系各有其独到之处，也就是各有它独特的形式与风格，这是我们人类所共有的财富，是至可珍贵的。我们应继承祖先的成果，细心慎重地加以培养和发展，这个责任，是在东西两大统系的艺术工作者的身上的。以东方统系而说，印度与中国相近，也是一个世界有名的古文化国家，对绘画来说，有它光辉灿烂的历史成就，并与中国有相互影响的关系，然而到了近代，因欧洲绘画的影响，印度绘画的发展，略比中国为差。日本绘画在历史上则源自于中国，在东方统系中是一支流。因此，中国的绘画，实处东方绘画统系中最高水平的地位，应该"当仁不让"。

二、统系与统系间，可互相吸取所长，然不可漫无原则

东西两大统系的绘画，各有自己的最高成就。就如两大高峰，对峙于欧亚两大陆之间，使全世界"仰之弥高"。这两者之间，尽可互取所长，以为两峰增加高度和阔度，这是十分必要的。然而绝不能随随便便地吸取，不问所吸收的成分，是否适合彼此的需要，是否与各自的民族历史所形成的民族风格相协调。在吸收之时，必须加以研究和试验。否则，非但不能增加两峰的高度与阔度，反而可能减去自己的高阔，将两峰拉平，失去了各自的独特风格。这样的吸收，自然应该予以拒绝。拒绝不适于自己需要的成分，绝不是一种无理的保守；漫无原则地随便吸收，绝不是一种有理的进取。中国绘画应该有中国独特的民族风格，中国绘画如果画得同西洋绘画差不多，实无异于中国绘画的自我取消。

三、小统系风格、个人风格与大统系民族风格的关系

在东方绘画统系之下，可分为中国风格、日本

风格、印度风格等等。在中国传统绘画的民族风格之下，历史上又有南宗、北宗、浙派、吴派、江西派、扬州派等许多不同的风格派别。而各派别下的各作家又有各人不同的风格面目。例如南宗下之四大家的黄、王、倪、吴。北宗水墨苍劲派下的马远、夏珪、戴文进、吴小仙、蓝瑛等。扬州派的郑板桥、李复堂、金冬心、罗两峰、高南阜、华新罗等。上海派的任伯年、吴昌硕等。这许多作家的面目虽各有异，但仍有许多基本的共同点，这些共同点也就形成了各派别的风格，进而又由派别风格中的共同点汇成大统系的民族风格。因此，大统系的民族风格是通过小派别和个别作家的风格来体现的。故可以说：各民族真正杰出的艺术家，同时亦应该是民族风格的体现者。

然体现民族风格不等于同古人一样，有继承还要有发展。例如郑板桥极倾倒于徐青藤，他曾刻有一方印章说："徐青藤门下走狗郑燮。"板桥虽倾倒于青藤，学习青藤，而能变青藤的风格而成为板桥自己的风格，故至今在画史上有他相当的地位。近时最有声望的齐白石老先生，一向极倾倒于吴昌硕，他曾咏之于诗曰："青藤雪个远凡胎，老缶衰

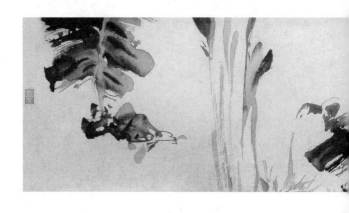

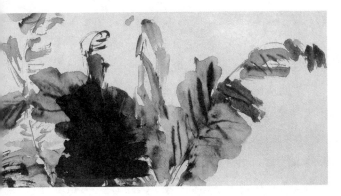

徐渭 《四时花卉卷》 明代

年别有才；我欲九原为走狗，三家门下转轮来。"齐老先生的绘画所以被人们重视，就是因为能从青藤、八大、老缶三家门下，转出他自己的风格来。否则学青藤似青藤，学八大似八大，学老缶同老缶，学列宾似列宾，学格拉西莫夫同格拉西莫夫，这就成了一个绘画复制人员，而无多大意义了。

　　然而从历史上看，从事学画的人，要创出自己的风格来是不容易的事。因为个人往往要受到智力、学力、功力及各种环境条件的限制。在成千成万的画家中，往往只有少数人能在继承传统的基础上前无古人地创出自己的特殊风格来，并为画坛与社会所肯定，为历史所承认。而这特殊风格的成就，进而为其他人所学习摹拟，又由学习摹拟，成一时之风气，而渐渐造成一种派系了。又由这种所成的派系辗转学习创造，推动整个民族绘画逐渐进展，不断变革，而能推陈出新、不断前进。这也是各种文艺形式向前发展的共同规律。所以，毛主席在今年全国最高国务会议第十一次（扩大）会议的讲演中说："百花齐放、百家争鸣的方针，是促进艺术发展和科学进步的方针……艺术上不同的形式和风格可以自由发展，科学上不同的学派可以自由

争论。"这是发展文学艺术的极正确的原则。

四、独特风格的创成，是一件不简单的事

吴缶庐曾与友人说："小技拾人者则易，创造者则难，欲自立成家，至少辛苦半世，拾者至多半年，可得皮毛也。"画家要创出自己的独特风格，绝不是偶然俯拾而得，也不是随便承袭而来。所谓独特的风格，在今天看来，一要不同于西方绘画而有民族风格，二要不同于前人面目而有新的创获，三要经得起社会的评判和历史的考验而非一时哗众取宠。此之所以不容易也。

画家须独创风格，在学习绘画上，是一种不秘的宝贵枢纽，必须以勤恳学习的态度，学习古人的传统技法，打好熟练的基础，并注重写生的技法，以大自然为师；再结合"读万卷书"的丰富学识，"行万里路"的生活体验；当然，还要政治观点正确，作风正派。这样各方面的因素结合起来，才能渐渐地转出自己的风格来，才不会"闭门造车，出不合辙"。既不至于脱离我们中华民族的传统风格，也不至于脱离新时代的精神和要求。中国画系

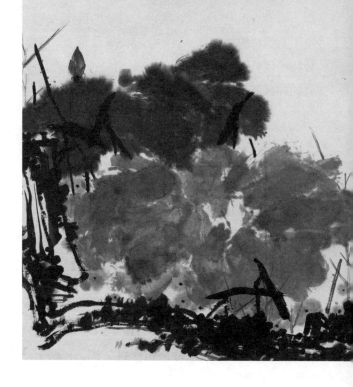

正是山庵
榆鄉参氤
早稻雲收
見那蓮池
塘前
芝葉世上出
沙意嘉岳嶂玩
玉井出大種香牙
為予蒙隔
此下寓此 岳岩
紀念但恨长幅
西末雜陸亚艳
麻蓮勃之
致束情
五八年七月二日六青
大聞蜜香莊七士蓮

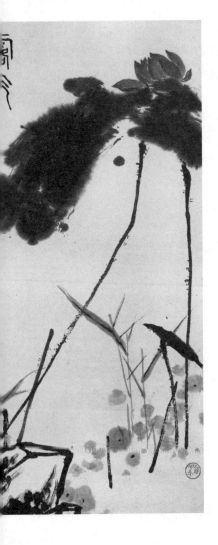

潘天寿 《露气图》
1958年

的同学在校学习期间，主要还是一个打基础的阶段，通过写生和临摹的训练，学习写生的技能和体会民族绘画的优良传统，尚未到独创风格的阶段，这是要加以注意的。否则，在缺乏基础训练的情况下，一入手就乱创风格，必然会徒费时间精力而无所成功。

中国传统绘画的风格特点

风格，是相比较而存在的。现在姑且将中国绘画与西方绘画所表现的技法形式，作一相对的比较，或许可以稍清楚中国传统绘画风格之所在。

东方统系的绘画，最重视的是概括、明确、全面、变化以及动的神情气势等。中国绘画，是东方统系中的主流统系，尤重视以上诸点。中国绘画，不以简单的"形似"为满足，而是用高度提炼、强化的艺术手法，表现经过画家处理加工的艺术的真实。其表现方法上的特点，主要有下列各项：

一、中国绘画以墨线为主，表现画面上的一切形体

以墨线为主的表现方法，是中国传统绘画最基本的风格特点。笔在画面上所表现的形式，不外乎点线面三者。中国绘画的画面上虽然三者均相互配合应用，然用以表现画面上的基础形象，每以墨线为主体。它的原因：一、为点易于零碎；二、为面易于模糊平板；而用线则最能迅速灵活地捉住一切

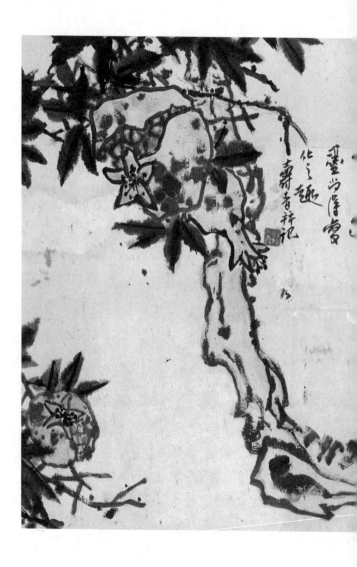

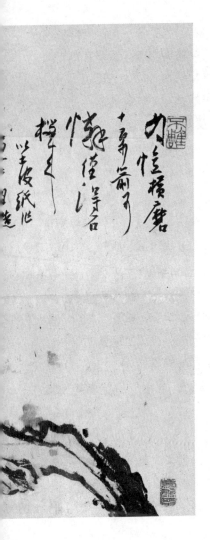

潘天寿 《石榴图》
1960年

物体的形象，而且用线来划分物体形象的界线，最为明确和概括。又中国绘画的用线，与西洋画中的线不一样，是经过高度提炼加工的，是运用毛笔、水墨及宣纸等工具的灵活多变的特殊性能，加以充分发挥而成。同时，又与中国书法艺术的用线有关，以书法中高度艺术性的线应用于绘画上，使中国绘画中的用线具有千变万化的笔墨趣味，形成高度艺术性的线条美，成为东方绘画独特风格的代表。

西方绘画主要以光线明暗来显示物体的形象，用面来表现形体，这是西方绘画的传统技法风格。从艺术成就来说，也是达到很高的水平而至可宝贵的。线条和明暗是东西绘画各自的风格和优点，也是东西绘画相互区分的重要所在，故在互相吸收学习时就更需慎重研究。倘若将西方绘画的明暗技法照搬运用到中国绘画上，势必会掩盖中国绘画特有的线条美，就会失去灵活、明确、概括的传统风格，而变为西方的风格。倘若采取线条与明暗兼而用之的办法，则会变成中西折中的形式，就会减弱民族风格的独特性与鲜明性。这是一件可以进一步研究的事。

二、尽量利用空白，使全画面的主体主点突出

人的眼耳等器官和大脑的机能，是和照相机录音机不同的。后者可以同时把各种形象声音不分主次、不加取舍地统统记录下来，而人的眼睛、耳朵和大脑却会因为注意力的关系对视野中的物体和周围的声音加以选择地接收。人的眼睛无法同时看清位置不同的几件东西，人的耳朵也难以同时听清周围几个人的讲话，这是因为大脑的注意力有限。比如，当人的眼睛注意看某甲时，就不注意在某甲旁边的某乙、某丙，以及某甲周围的环境等；注意看某甲的脸时，就会不注意看某甲的四肢躯体。人的眼睛在注意观看时，光线较暗的部分也可以看得清清楚楚，不注意观看时，光线明亮的部分也会觉得模模糊糊。故人的眼睛，有时可以明察秋毫，有时可以不见舆薪。这全由人脑的注意力所决定。俗话说"心不在焉，视而不见"，就是对人类这种生理现象的极好概括。

注意力所在的物体，一定要看清楚，注意力以外的物体，可以"视而不见"，这是人们在观看事物时的基本要求和习惯。中国画家作画，就是根据

人们的这种观看习惯来处理画面的。画中的主体要力求清楚、明确、突出；次要的东西连同背景可以尽量减略舍弃，直至代之以大片的空白。这种大刀阔斧的取舍方法，使得中国绘画在表现上有最大的灵活性，也使画家在作画过程中可发挥最大的主动性，同时又可以使所要表现的主体点得到最突出、最集中、最明豁的视觉效果，使人看了清清楚楚、印象深刻。倘若想面面顾及，则反而会掩盖或减弱了主体，求全而反不全。比如画梅花，"触目横斜千万朵，赏心只有两三枝"，那就只画两三枝。梅花是梅花、空白是空白，既不要背景，也可不要颜色，更不要明暗光线，然而两三枝水墨画的梅花明豁概括地显现在画面上，清清楚楚地映入观者的眼睛和脑中，觉得这两三枝梅花是可赏心的，这样也就尽到了画家的责任了。又例如黄宾虹先生晚年的山水，往往千山皆黑，竟是黑到满幅一片。然而满片黑中往往画些房子和人物，所画的房子和房子四周却都是很明亮的。房子里又常画有小人物，总是更明亮。人在重山密林中行走，人的四周总是留出空白，使人的轮廓很分明，故人和房子都能很空灵地突出。这就是利用空白使主题点突出的办法。黄

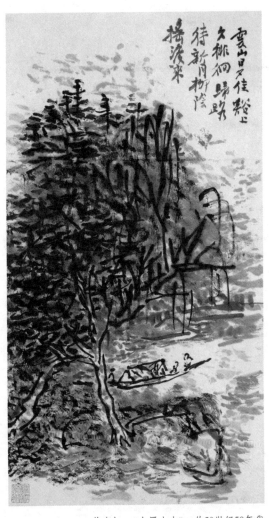

雲山且�	
久桃還歸路	
待新月柳陰	
搖渡來	

黄宾虹 《水墨山水》 约20世纪50年代

先生并曾题他的黑墨山水说："一烛之光，通体皆灵。"这通体皆灵的灵字，实是中国绘画中直指顿悟的要诀。

三、颜色尽量应用明豁的对比，且以墨色为主色

中国画的设色，在初学画时，当然从随类赋彩入手。然过了这个阶段以后，就需熟习颜色搭配的方法。《周礼·考工记》说："设色之工；画缋钟筐幌。……画缋之事，什五色，青与白相次，赤与黑相次，玄与黄相次。"这种配色的方法，是从明快对比而来。民间艺人配色的口诀，也从以上的原则与所得经验相结合而产生，如说"红配绿，花簇簇"，"青间紫，不如死"，"粉笼黄，胜增光"，"白比黑，分明极"，等等。这种强烈明快的对比色彩，汉代重色的壁画，全是如此用法。印度古代重色佛像，也是这样用法，可说不约而同。又中印两国，在古代的绘画中，除用普通的五彩之外，还很欢喜用辉煌闪烁的金色银色，使人一看到，就产生光明愉快的感觉。这可以说是五彩吸引人的伟力，也可证明东方人民喜欢光明愉快的

色彩的特性。故中国画家对于颜色的应用，也根据上项的要求进行作画，只须配合得宜，不必呆守看对象实际的色彩。吴缶庐先生喜用西洋红画牡丹，齐白石先生喜用西洋红画菊花，往往都配以黑色的叶子。牡丹与菊花原多红色，但却与西洋红的红色不全相同，而花叶是绿色的，全与黑色无关。但因红色与墨色相配，是一种有力的对比，并且最有古厚的意趣，故叶子就配以墨色了，只要不损失菊花与牡丹的神形具到就可。这就是吴缶庐先生常说的"作画不可太着意于色相间"，是为东方绘画设色的原理。此也即陈简斋墨梅诗所说的"意足不求颜色似，前身相马九方皋"的意旨，故此中国的绘画，到了唐宋以后，水墨画大盛，中国画的色彩趋向更简练的对比——黑白对比，即以墨色为主色。我国绘画向来是用白色的绢、纸、壁面等画成，极古的时代就是如此。孔老夫子说"绘事后素"，可为明证。白是最明的颜色，黑是最暗的颜色，黑白相配，是颜色中一种最强烈的对比。故以白绢、白纸、白壁面，用黑色水墨去画，最为明快，最为确实，比用其他颜色在白底上作画，更胜一层。又因水与墨能在宣纸上形成极其丰富的枯湿浓淡之变，

既极其丰富复杂，又极其单纯概括，从艺术性上来讲，更有自然界的真实色彩所不及处。故说画家以水墨为上。中国绘画的用色常力求单纯概括，而胜于复杂多彩，与西方传统绘画用色力求复杂调和、讲究细微的真实性，有所相反，这也是东西绘画风格上的不同之点。

四、合于观众的欣赏要求处理明暗

人们在看一件感兴趣的东西时，总力求看得清楚、仔细、全面。当视力不及时，就走近些看，或以望远镜、放大镜作辅助；如感光线不足，就启窗开灯或将东西移到明亮处，以达到看清楚的目的。梅兰芳在台上演戏，因为他的剧艺高，名声大，观众总想将他的风情面貌与表现艺术看得越清楚越好。所以不论所演的剧情是在白天还是在晚上，都必须把满台前后左右的灯光开得雪亮，让不同座位的观众都看清楚，才能满足全场观众的要求。倘说演《三岔口》，将全场的电灯打暗来演，演活捉张三，仅点一枝小烛灯来演，那观众还看什么戏？老戏剧家盖叫天说："演武松打虎，当武松捉住了

白额虎而要打下拳头时，照理应全神注视老虎；然而在舞台上表演时却不能这样，而要抬起头，面向观众，使观众看清武松将要打下拳去时的颜面神气。否则，眼看老虎，台下的观众，都看武松的头顶了。台上的老虎，不是活的，不会咬人或逃走的。"这么一句诙谐的语句，真是说出了舞台艺术上的真谛。事实是事实，演戏是演戏，不可能也不必完全一样。这是艺术的真实而非科学的真实。中国画家，画幅湘君，画个西子，为观众要求看得清清楚楚起见，就一点不画明暗，如看梅兰芳演戏一样，使全身上无处不亮，也可以说是极其合理的。画《春夜宴桃李园图》，所画的人物与庭园花木的盛春景象，清楚得如同白天，仅画一枝高烧的红烛，表示是在夜里，也同样可以说是极其合理的，是合于观众的欣赏要求的。然而，中国绘画是否全无明暗呢？不是的。比如，中国传统画论中，早有石分三面的定论，三面是指阴阳面与侧面，阴阳就是明暗。不过明暗的相差程度不多，而所用的明暗，不是由光源来支配，而是由作家根据画面的需要和作画的经验来自由支配的。例如画一枝主体的树，就画得浓些，画一枝客体的树，就画得淡些；

主部的叶子，就点得浓些，客部的叶子，就点得淡些。因为主体主部是注意的部分，故浓；客体客部是较不注意的部分，故淡。这就是使主体突出的道理。又如，前面的一块山石画得浓些，后面的一块山石，就画得淡些，再后面的山石，又可画得浓些，这是为使前后层次分明，使全幅画上的色与墨的表现不平板而有变化罢了。故中国绘画中的明暗观念与西方绘画中的明暗观念是不一样的。西方绘画，根据自然光线来处理明暗，画月夜像月夜、画阳光像阳光，这对于写实的要求来说，是有它的特长的，也由此而形成西方绘画的风格。然中国绘画对于明暗的处理，不受自然光线的束缚，也有其独特的优点，既符合中国人的欣赏习惯，又与中国绘画用线用色等方面的特点相协调，组成中国绘画明豁概括的独特风格，合乎艺术形式风格必须多样化的原则。

五、合于观众的欣赏要求处理透视

对于从事绘画的人来说，透视学是不可不知道的。但是全部的透视学，是建立在假定观者的眼睛

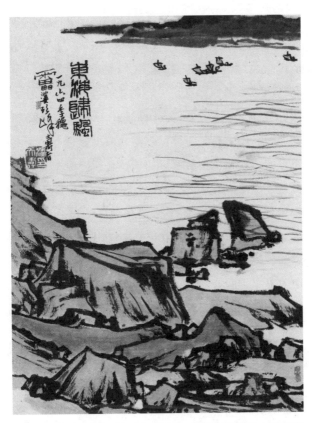

潘天寿 《东海归帆图》 1964年

不动的基础上的。虽然人也有站着或坐着一动不动看东西的情况，但是在大多数的场合，人是活动的，是边行动边看东西的。人们在花园里看花，在动物园里看动物，总是一会儿看这边，一会儿看那边，一会儿俯视，一会儿仰视，一会儿又环绕着看，眼睛随意转，身体随意动，双脚随意走，无所不可看。初来杭州游西湖的人，总想把西湖风景全看遍才满足。既想环绕西湖看一圈，又想爬上宝石山俯视西湖全景，还想坐船在湖中游览一番，等等。这说明人们看东西，往往不能以一个固定的视点为满足，于是，焦点透视就不够用了。爬上五云山或玉皇山的人，由高处俯视和远望，既可看到这边明如满月的整个西湖，又可看到那边飞帆沙鸟、烟波无际、曲曲折折从天外飞来的钱江，是何等全面的景象，有何等不尽的气势。然而用西画的方法却无法把这种景象画下来，在一张画里画了这边就画不了那边。而中国绘画则可以按照观众的欣赏要求来处理画面，打破焦点透视的限制，采取多种多样的形式来完成。例如《长江万里图》《清明上河图》，就好像画家生了两个翅翼沿着长江和汴州河头缓缓飞行，用一面看一面画的方法，将几十里以

至几百里山河画到一张画面上。也有用坐"升降机"的方法，将突起的奇峰，一上千丈，裁取到直长的画幅上去。如果高峰之后再要加平远风景，则可以再结合带翅翼平飞的方法。如果要画观者四周的景物，则可以用摄影机摇头镜的方法。如果要画故事性的题材，可用鸟瞰法，从门外画到门里，从大厅画到后院，一望在目，层次整齐。而里面的人物，如仍用鸟瞰透视画法，则缩短变形而很难看，故仍用平透视来画，不妨碍人物形象动作的表达，使人看了满意而舒服。如果是时间连续的故事性题材，如《韩熙载夜宴图》，故宫博物院所藏的无款《洛神赋图》，则将许多时间连续的情节巧妙地安排在一幅画面上，立体人物多次出现。中国传统绘画上处理构图透视的多种多样的方法，充分说明了我们祖先的高度智慧，这种透视与构图处理上独特的灵活性和全面性，是中国传统绘画上高度艺术性的风格特征之一。西方绘画的焦点透视，从一个不动的视点出发，固然可以将视野中的对象画得更准确、更严密、更真实，这是应该承认的，然而更真实，不一定就是艺术的最终目的。

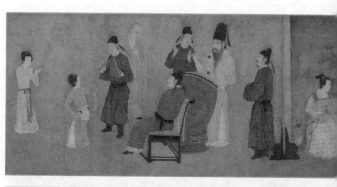

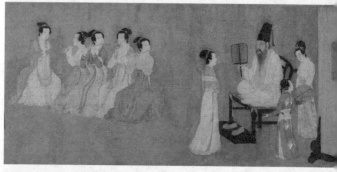

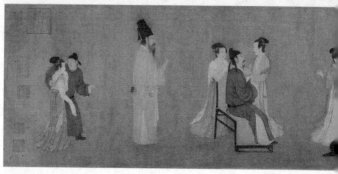

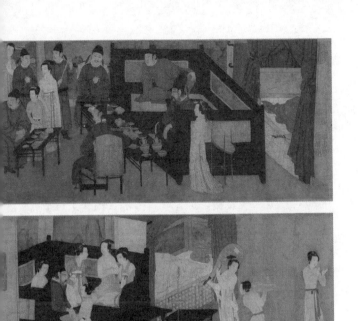

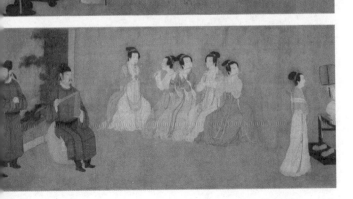

顾闳中 《韩熙载夜宴图》 五代

六、尽量追求动的精神气势

中国绘画，不论人物、山水、花鸟等等，均特别注重于表现对象的神情气韵。故中国绘画在画面的构图安排、形象动态、线条的组织运用、用墨用色的配置变化等方面，均极注意气的承接连贯、势的动向转折，气要盛、势要旺，力求在画面上造成蓬勃灵动的生机和节奏韵味，以达到中国绘画特有的生动性。中国绘画是以墨线为基础的，基底墨线的回旋曲折、纵横交错、顺逆顿挫、驰骤飞舞等等，对形成对象形体的气势作用极大。例如古代石刻中的飞仙在空中飞舞，不依靠云，也不依靠翅翼，而全靠墨线所表现的衣带飞舞的风动感，与人的体态姿势，来表达飞的意态。又如《八十七神仙卷》，全以人物的衣袖飘带、衣纹皱折、旌旗流苏等的墨线，交错回旋达成一种和谐的意趣与行走的动势，而有微风拂面的姿致，以至使人感到各种乐器都在发出一种和谐的音乐，在空中悠扬飘荡。又比如画花鸟，枝干的欹斜交错、花叶的迎风摇曳、鸟的飞鸣跳动相呼相斗等等，无处不以线来表现它的动态。就以山水来说，树的高低欹斜的排列，水

的纵横曲折的流走，山的来龙去脉的配置，以及山石皴法用笔的倾侧方向等等，也无处不表达线条上动的节奏。因为中国画重视动的气趣，故多不愿以死鱼死鸟作画材，也不愿呆对着对象慢慢地描摹，而全靠抓住刹那间的感觉，靠视觉记忆强记而表达出来的。因此中国画家必须去城市农村、高山深谷、名园僻壤，在霜晨雾晓、风前雨后，极细致地体察人人物物形形色色的种种动态，以得山川人物的全有的神情与气趣。

七、题款和钤印更使画面丰富而有变化，为中国绘画特有的形式美

绘画是用色彩或单色在纸、绢、布等平面上造型的一种艺术，不像综合性的戏剧那样，能曲折细致地表达内在的思想与情节。绘画的这种局限性，往往需要用文字来作补充说明。世界上的绘画大多有画题，这画题亦就是一幅画最简略的说明。此外往往还有署名及创作年月。然中国绘画与西方绘画不同之点，是西方绘画的画题往往题写在画幅之外，而中国绘画则往往题写在画幅之内。不仅在画

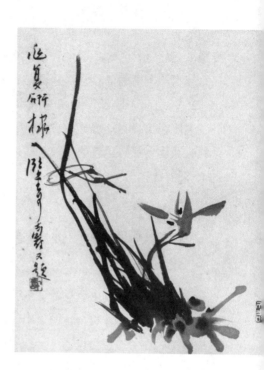

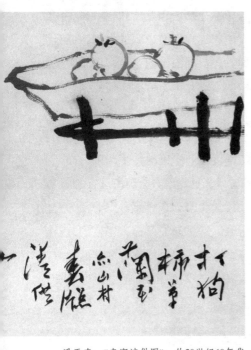

潘天寿 《春窗清供图》 约20世纪60年代

幅中写上画题，还逐渐发展到题诗词、文跋以扩大画面的种种说明，同时为便于查考，都题上作者名字和作画年月。印章也从名印发展到闲章。中国绘画的题款，不仅能起到点题及说明的作用，而且能起到丰富画面的意趣，加深画的意境，启发观众的想象，增加画中的文学和历史的趣味等作用。中国的诗文、书法、印章都有极高的艺术成就，中国绘画熔诗书画印于一炉，极大地增加了中国绘画在艺术性上的广度与深度，与中国的传统戏剧一样，成为一种综合性的艺术，这是西方绘画所没有的。

另一方面，题款和印章在画面布局上发挥着极大的作用。在唐宋以后，如倪云林、残道人、石涛和尚、吴昌硕等画家往往用长篇款、多处款，或正楷、或大草、或汉隶、或古篆，随笔成致。或长行直下，使画面上增长气机；或拦住画幅的边缘，使布局紧凑；或补充空虚，使画面平衡；或弥补散漫，增加交叉疏密的变化；等等。故往往能在不甚妥当的布局上，一经题款，成一幅精彩之作品，使布局发生无限巧妙的意味。又中国印章的朱红色，沉着、鲜明、热闹而有刺激力，在画面题款下用一方或两方的名号章，往往能使全幅的精神提起。起

首章、压角章也与名号章一样，可以起到使画面上色彩变化呼应、画材与画材承接气机，以及补足空虚、破除平板、稳正平衡等效用。这都是画材以外的辅助品，却能使画面更丰富，更具有独特的形式美，而形成中国绘画民族风格中的又一特殊发展。

以上种种，就是东西绘画不同的表现形式，也就是中国传统绘画民族风格的主要特点所在。这是中华民族几千年来悠久文化传统滋养培育的结果，是中国绘画光辉灿烂的特有成就。丢掉了这些传统特点，也就失去了中西绘画形式的风格区别，也就谈不上中国绘画的民族形式和风格多样化的原则了。民族文化的发展，亦是国家民族独立、繁荣昌盛的一种象征。我们必须很好地继承和发展我们民族的传统艺术。

（此篇原名《谈谈中国传统绘画的风格》，为潘天寿1957年在浙江美术学院中国画系的讲课稿）

附

录

要有更美的画

中国绘画中的花鸟画要不要发展？这个问题在党提出的文艺百花齐放的方针下可以得到明确的肯定的回答。花鸟画是一株灿烂的花朵，不但要放，而且要放得更蓬勃更美丽。

然而遗憾的是，竟有人认为花鸟画是可有可无的画种，他们的主要根据是：花鸟画不能直接描写现实的斗争生活，对人民群众没有起直接的教育作用。

任何文艺都应当为政治服务，这是没有疑问的。造型美术中的人物画容易直接反映现实的斗争生活，能鼓舞生产、教育群众，山水花鸟画则比较间接，这也是事实。但是，直接也罢，间接也罢，它为政治服务的目的与作用都是一样的，不能认为间接的，目的性就不强，就没有作用。

我们知道，人的生活是多方面的。即以工农业生产"大跃进"来说，"大跃进"苦战的目的是为

全民的幸福生活与理想的社会主义、共产主义的到来。我们在这方面要集中力量，那不成问题。然而在"大跃进"中，我们除了苦战的一面，还有整体的一面，还有文艺活动的一面，等等。又，我们每个人都生长在宇宙之间，人和周围的环境不能刹那间脱开关系，在人赖以生存的环境中的一山一水、一树一石、一庐一舍、一花一草、一虫一鸟，都跟我们有着难解难分的关系。例如一株平平常常的松树生长在屋子的旁边，浓郁的枝叶好像是一把大伞撑着，我们工作疲乏的时候可以在下面歇息，可以开会，也可以用树干系牛系羊，也可以在松树旁边种南瓜，将瓜藤延到松树上去，成为天然的瓜藤架，等多些年头以后，松树老枝可以斫下来做杂用的木材或柴火。又如一块笨拙的大石头在我们大门前横放着，夏日黄昏可以在这里乘风凉，冬天可以在这里晒太阳，小孩可以拿它当马骑，大人工作之余可以找些同伴在这里谈新闻说故事，等等。真是说不胜说。生长在松树石块旁边的人们，跟这些树石将发生怎样的关系。又如燕子，它是能吃害虫的益鸟，它的形体活泼可爱，它的声音呢喃可听，一年一度的来去，能认识它的旧巢的所在。它

们来时，我们总好像见到亲人一样，用着十分欢迎的心情欢迎它们来住，好好地孵育可爱的小燕。春天的时候，走到山崖水边，我们看到自然的山花野草、蜂蝶游鱼，总觉得何等天真美丽，使我们精神上、情绪上感到兴奋愉快不可遏制。这些松、石、燕子、山花野草、蜂蝶游鱼等，由生活的关联演成情感上的节奏，构成人们整个生活上的另一面。当然，人与人的关系是最密切的，故绘画上要画人物画，人与花鸟虫鱼在生活上也有较密切的关系，故绘画上也必需画花鸟画。一花一卉的开放，是草木精神的最高表现；一虫一鸟的飞鸣跳跃，是虫鸟中最活泼的动态，这种精神表现与活泼动态是高华美丽的。故不论原始民族或文明民族，多数民族或少数民族，东方民族或西方民族，没有人不喜爱虫鸟花卉。尤其是各民族的妇女儿童们格外喜爱虫鸟花卉，故在裙子上、鞋子上每每绣上虫鸟花卉，衣服上、被子上也选用印花、织花的虫鸟花卉的织物，头上也戴虫鸟花卉形的饰物，尤其喜欢插上鲜艳初开的真花真卉。扩而至于日常所用的用具如陶、瓷、漆器等，也都喜欢用描绘虫鸟、花卉、图案画的品件。这些都是人们在生活节奏上自然而然的要

求，恐怕是谁都不能加以否认的吧？就是到了现在，开一个隆重的大会时台上总置一些花卉，在招待较重要的客人时室内也需点缀一些花卉，在国际文艺交流活动中往往有献花的礼节，凡此种种，都说明虫鸟、花卉对人的精神品质上起调剂、奋发、鼓舞的极有意义的作用。党提出的文艺上"百花齐放"的方针，就是为了动员文艺上的各种力量，发挥它们应有的作用，如果说造型艺术的花卉画是间接的，作用不大，可以置之不问，这不但是对"百花齐放"的方针缺乏认识，而且是对于人类为什么要有艺术、对党的根本道理也缺乏体会。

看到我们伟大祖国的山川河流、树木花草，我们总会产生一种热爱的感情。毛主席看到了祖国的伟丽河山，吟出了"江山如此多娇"的诗句，我们读毛主席这首词的时候，爱国之情油然而生。在杭州，看到西湖的风景，有谁能不热爱自己的祖国呢？我国古时诗人面对草原的风光，写下了"天苍苍，野茫茫，风吹草低见牛羊"的诗篇，读了这首诗，有谁能不兴起对自己祖国、民族、土地的依恋之情呢？《诗经》三百篇，以众多的花鸟草木之名完成其结构；屈原《离骚》中借花木之名尤多。如

果一个画家，他能画出"江山如此多娇"的花鸟山水，反映我们祖国的绚烂多彩，谁能说它没有作用？谁又能说它是可有可无的呢？

世界上任何国家都有花鸟画，社会主义国家也是这样。然而中国的花鸟画有着几千年的悠久历史，它是成千成万的先辈用智慧和辛勤的劳动心力而积累起来的。我国的花鸟画的成就，是站在世界的最前列的，这是世界各国的美术工作者和文艺批评家所一致公认的。凡是中国人民都感到无限的光荣和骄傲，因为中国的花鸟画不但是中国人民所喜见乐闻的，而且为世界各国人民所珍爱，对于这样的艺术，我们怎能不加以继承和发扬光大呢？又从目前中国绘画界来说，花鸟画家已经不多，而且年岁都已高了，青年一辈少有人跟上来，这也是值得注意的事情。造型美术工作者要为人民群众的需要而服务，用人民群众所喜见乐闻的形式创作，这是党的文艺总方向，也都是文艺为政治服务的大原则。

以上是我个人对花鸟画的简单看法，未妥的地方很多，希读者不吝指教。

(此文曾载1959年4月1日《文汇报》)

赏心只有两三枝

——关于中国画的基础训练

我先谈"素描"名称问题，去年各美术院校讨论教学方案的会议上，中国画专业的方案中也有素描课程而没有白描、双勾课。当时我就提出素描的含义和范围究竟怎样？素描这名称是否适合为中国画的基本训练？

全世界各民族绘画，不论东西南北哪个系统，首先要捉形，进一步就要捉色，总得要捉神情骨气，只是方法有所不同罢了。西洋素描是油画造型的初步的基本训练，主要是用明暗的方法来捉形的（新派的素描，也要讲线条结构）。但中国画捉形，却是用线勾大轮廓而不用明暗，这是中西不同之处。学西洋素描，画一张石膏头像或半身像要画三个星期，有的甚至要画四、五周，一学期只画三

张或四张，一年画六或八张。油画系这样训练是好的。中国画系这样画，我不敢说绝无好处，但是作用不大，费时太多，我表示反对。中国画系除共同的理论课以外，其他的项目很多，如诗词、书法、篆刻、画理、题跋等等，是油画、雕塑等系所没有的，哪有很多时间费在专摸明暗的素描上？单讲学字的课程，学一辈子也不一定学得好。

"素描"这名词是否从日文翻译过来的？我不清楚。就字面说，一种说法，素是荤素的素，就是单色画，荤是彩色画（这是我想当然，绝无根据）。还有一种说法，素者白也，素原是用普通原色蚕丝织成的一种织物，它的底色是近乎纯白的。所以《论语》说"绘事后素"，这个素字就是作白字解。就是说，绘画是用五颜六色画在白底子上面，故说绘画后于素底了。也有人解释说，这是先画五颜六色，然后填上白色的底子。但不管次序的先后怎样，素是指白色。我国向来称为白描的一种画，就是用毛笔墨线勾描对象的轮廓，作为绘画的大结构，是画的骨子，也可以说是尚禾填彩的画（填了色就为绘画了）。这种画，唐代张彦远《历代名画记》中称之为"白画"，因为墨线轮廓

之内未曾填彩，全系空白的缘故。白描、白画的名称，就是这样来的。这白描、白画就是中国画捉形的基本训练。如果西洋素描的素字作为白字解释，那么中国的白描、双勾，也都是素描，这也对。但是西洋素描却是黑多白少，作为白描解释却不通。我想，素描的素字，还是作为荤素的素字解释比较通。可以用黑色，也可以用红色、咖啡色等，只是单色画罢了。然而中国大写意的水墨画，却不是基础训练的单色画，以素描二字，作为单色基础训练课也不全对。

我一直觉得中国画造型基础的训练，不能全用西洋素描的名称。但是在讨论教学方案时，有人说素描课也可以画白描、双勾，因此中国画系造型基础训练的课程名称，也可用素描二字。然而一般人认为素描就是西洋的素描一套，白描、双勾是不在内的。因此，中国画基础训练的课程名称，将素描二字用上去，一般人执行教学时，就教西洋的素描而不教白描、双勾了。而且，种种"西洋素描是一切造型艺术的基础"说法的人，以为这样做，是最名实相符的。这种误会，现在的各艺术院校是存在的。为了免得这种误会，我主张不用"素描"的名

称，经过反复讨论，这名称才不用了。

当然，我不是说中国画专业绝对不能教西洋素描。作为基本训练，中国画系学生，学一点西洋素描，不是一点没有好处。因为在今天练习捉形，西洋捉形的方法，也应知道一些，然而中国古代捉形的方法，必须用线捉的，与西洋捉形方法有所不同。中国古代画家，也是写实的，面对对象写生的，但写生即勾写神，临摹是后来的事。晋代顾恺之就做了以形写神的总结，即以对象之形，写对象之神。写形是手段，写神是目的。绘画不能不要形而写神，但要提高形的艺术性，形就要有所增强或减弱，要有所变动。变动，是形、神的有机概括，绝不是随便变动，变动的目的是概括地写神。不然，变得不像，把老虎画成了狗，老虎的神当然是捉不住了。中国画很注意这一点，就是《淮南子》所说的："画西施之面，美而不可悦，画孟贲之目，大而不可畏，君形者亡焉。"生气，为人形之精英，没有生气，就是没有神了。古代有些画家，到自然界去捉形象，太注意外在形象，往往艺术性弱，也就是说神性特点还捉得不够，到古人画本中临摹，去找形象，艺术性却比较强。因为古人的作

品，经过长期锻炼，捉神是捉得好的，艺术性是高的。唐宋以后的画家，常常照老本子摹，因此渐渐脱离对自然捉形象，却不大画得妥当，这就成为缺点了。今天，中国画系学生要画白描、双勾，但画些西洋素描中用线多而明暗少的细致些的速写，确实是必要的。一是取其训练对对象写生；再是取其画得快，不浪费摸明暗调子的时间；另外则是取其线多，与中国画用线关联。这可以使学生以快速的手法用线抓对象的姿态、动作、神情，有助于群像的动态和布局。这就是用西洋素描中速写的长处，来补中国画写生捉形不够、与对象缺少关联的缺点。这可以加强中国画的基本训练，我是十分赞同的。但是有人说画速写必须先画明暗的素描。我觉得初画速写，不能太快，是事实，若说必须先画明暗素描，才能画速写，我却有怀疑，可以研究。我的经验是：专在画本上捉形，有缺点，但也有好处；专在自然对象上捉形，有好处，但也有缺点。

今天，不只是讨论油画系的素描，还要讨论五个系的素描。五个系的素描有没有共同点？可以研究。我过去一直反对有些留学西洋回来的先生认为"西洋素描是一切造型艺术的基础"，"绘画都是

从自然界来的"，"西洋素描就是摹写自然最科学的方法"等说法。自然的形和色，不等于就是画。人们说"西湖风景如画"，不能说西湖风景就是画，这意思就是"画"是艺术，画出来的西湖可以而且应该比自然的西湖更美，是高于自然的。故西湖风景虽好，只能说"如画"。人类必须有艺术，艺术是根据人类必要的追求，用人类各不相同的智慧、感情、劳动、工具、环境以及历史的积累等各种条件创造出来的。中国有句古话："造化在手。"造化就是宇宙，一切自然界，都是宇宙创造出来的，也就是说造化创造出来的。画家画中的一切，虽以自然界中万有形色为素材，然而表现于画面上的万有形色，却是画家各人手中所创造成的万有形色，故曰"造化在手"。

人类绘画的表现方法，不外乎点、线、面三者。线明确而概括，面较易平板，点则易琐碎。中国画即注意于用线，更注意空白，常常不画背景，以空白作为画材的对比，即使画背景也注意空白，以显现全幅画材及主体突出。故线和空白的处理，就是中国画的明确因素，这是中国画的特点，也为工艺美术提供了好条件。当然，宇宙万物都是有背

景的，西洋画家以为不画背景不合现实，必须把背景画得很满。但这容易拉平，主体不突出，容易有噜苏之感。换言之也就不够明豁，不够概括。有两句古诗说得好："触目纵横千万朵，赏心只有两三枝。"中国画就只画赏心的两三枝，不画其他，非常清楚而且突出。因为画是用眼睛看的，而眼睛的注意力，有一定的限度。故《礼记》曰："心不在焉，视而不见。"中国绘画空白概括的原理，是全根据眼睛能量的要求的。摄影非绘画，大部分原因，就在于这点。

张文通说："外师造化，中得心源。"宇宙的形形色色都是画家的素材，但画家必须用脑子去概括素材，消化素材，而后得之心源，才能创造出独到的作品。这是艺术的要求。由此可见，绘画就是在画家如何去溶化素材，处理素材，而使宇宙所创造成的万有形色，在画家的手中去创成独特风格的绘画。培养艺术家是很不容易的，我们学院办了三十多年了，培养了多少较突出的艺术家来？我教了四十多年的中国画，也没有教出几个好的中国画家来。这是不简单的实际，须加细心曲折地研究，不要囫囵吞枣地武断。

画画必须要有艺术处理，这里面就有艺术科学的问题，但它不同于纯科学。纯科学讲效能而不讲形式和精神。电灯是爱迪生发明的，别人也可以仿造，仿造品的效能同等，其价值也同等，并不分这是美国的形式或精神，那是法国的形式或精神。艺术却不然，同一题材，必须有不同的处理，这个画家画成这个样子，那个画家画成那个样子，十个画家都会画得各不相同。不同题材是艺术。画家捉形象的原则虽同，捉形象的方法、工具却不尽相同。西洋画用木炭、铅笔，中国画用黑墨与毛笔；西洋画用面表现明暗，中国画用线画轮廓，全不相同。专画花鸟的画家，就要训练捉花鸟形色的能力。牡丹与芍药不同，蜡嘴和鹦鹉不同，这朵牡丹和那朵形色不同，这只鹦鹉和那只形色不同，以及不同的姿态、神情等，画家要有捉住它们不同特点的本领。倘使培养花鸟画专门人才，不训练捉花鸟的基本形象与色彩，而画西洋人体素描的手足、头像、全身像，这与描绘花鸟的形象色彩、姿态神情有什么关联？中国近代人物画家如任伯年没有学过木炭素描，肖像也画得极像，而且也极有神气。当然，有许多中国画家捉形象，只落在临摹的旧套中，对

对象不能直写、默写，是不够的，但也不能因此说所有的中国画家，没有画过西洋素描，就不能捉形。郭子仪的女婿赵某，先后请韩幹、张萱画肖像，郭子仪觉得两张画得都很好，无从评其高低。有一天，他的女儿回家来了，郭子仪就问她哪张画得好些，女儿说两张都很像，而后画的一幅，连赵郎的声音言笑之姿都画出来了。这批评是很尖锐的。前者就是以形捉形，后者则是以形捉神了。韩幹和张萱画的形象，不是用西洋素描法捉的，但画家对对象是要捉形的，是要捉以形写神之形，不是捉形不管神，也不能捉神不管形，从一开始观察对象，这两者就联系在一起，是一体的两面。

我们讨论素描，是否可以各系分别讨论？另外，附中美术课的基础训练，是为各系培养新生的造型基础，是否和油画系的素描一样教法，也可以讨论。对西洋素描，也要研究，不要只停留在现有的几种教法上。油画是来自西洋的，它必须以明暗来捉形象，故油画系捉形的基本训练，必须画西洋素描，是完全对的。但我认为高低年级应分阶段。低年级要画得准确、细致些，是打好扎实的捉形象的基础阶段；高年级是重结构、重神气的阶段，是

注意艺术性的阶段。据说法国等美术学院，初步教素描的，多是老教授，训练学生基础是从稳稳实实做起，这可以使学生老老实实地学好基础。我同意这样的办法。然而在第一阶段以后，要百花齐放，百派争流，不必限定某种教法。以上种种，是无素描经验的个人想法，是否合于实际，希加讨论。

（此文为潘天寿1962年12月14日在浙江美术学院素描教学问题学术讨论会上的发言，曾载《美术论丛》第七期）

中国画系人物、山水、花鸟三科
应该分科学习的意见

几天的会议中，对于中国画系的许多问题，大家都能各抒己见，因而使各项问题，愈谈愈明确。

我希望中国画系人物、山水、花鸟三科能分科学习，因为从中国绘画的发展来看，在唐代以前，人物画已很兴盛，艺术的水准，也达到很高的高点，早完成它人物画的独立系统。初唐以后，山水画、花鸟画也大为发展，有与人物画并驾争先之势，自成山水、花鸟的独立体系，计算它自成体系的时间，也有一千二百年以上。既然在我们传统的绘画上，早有着人物、山水、花鸟三个独立的大系统，并且都受广大群众所欢迎喜爱，那么，在今天我们将怎样地需要把它发展起来？然而要发展，就得造就人物、山水、花鸟的专门人才。造就专门人

材，就得在中国画系中分科专精地培养。因为这三科的源流，远着着四五千年历史，成就极为精大，故能成为世界绘画大统系上东方系统领先的地位，绝不是很简短的时间，很粗率的训练，就能打定各科的坚实基础，这是无可讳言的。也就是说：三科的学习基础，在技术方法上，各有它不同的特点与要求，各有它不同的组织与布置，等等。例如以形象的要求说：人物科人物形象的要求，与山水科山水树石的形象、花鸟科花鸟虫鱼的形象要求不同，山水科树石形象的要求与花鸟科花鸟草虫形象的要求又不同。熟练了人物形象不等于熟练了山水树石、花鸟虫鱼的形象，也就是说，学习三科中的任何一科，都必须熟练这一科所必要的专门形象与技巧，才能不依赖对象，随意构思，画成创作。这是中国画创作时必须具有的条件。故三科必须分开练习分开教学，才能合适。它的优点，有以下诸项：

（一）可使学习的青年，对于三画科随自己的爱好，作自由的选择。

（二）学画青年，选定某一种以后，在思想上有个专一的目标，不至杂乱。

（三）在专一的目标下，便于进行专业有关的

辅助科目，先后轻重，有条不紊。

例如人物画专业，往往需要山水为背景，应当排有适当的山水课；有时候也以花鸟为穿插，也适当地排有一些花鸟课。山水画专业，往往以人物为点景，应当排有适当的人物课；有时也以花鸟为点缀，也适当地排些花鸟课。花鸟画专业，往往以山石流水等为背景，应当排有适当的山水课；有时候，也与人物有关联，也适当地排些人物课。然以某专业为主体，某科为副体，某科为次副体，十分明白与清楚，然而副科、次副科也必须达到能够作初步简单的独立创作。既重专业，也不亡辅助科的先后轻重的关联。这实在也就是贯彻党所规定的百花齐放、一专多能的文艺方针，否则百花齐放恐怕要偏向于一花独放，一专多能恐怕要偏向于无所不能了。这是不妥当的。

（四）各科各课程在教学的时间上，有主次轻重的适当比例及安排。

例如三科专业基础课，初年级临摹与写生的比例，人物科，写生应多于临摹。花鸟科，临摹与写生可以参半。山水科，临摹可多于写生。因为课堂教学，不论哪种科目，每一段落，至长时间不超过

半天，很多艺术院校、校舍附近没有真山真水可以写生。又不能将真山水搬进教室来教学，而且长江以南的真山水，因天气温暖，除寒冬外，满山满谷，都是草木蓬勃，见不到山土山石，找不到轮廓皴法，故低年级学生对真山水的写生往往感到困难。只能在先写些学校附近的树石以外，可多临摹古近人画稿以为基础。一面并安排较集中的时间，到山水名胜区域，作真山水的写生练习，才较适合。高年级的临摹与写生的比例，也应随三科情况的不同，而有所异样。才能合于党所教导我们的实事求是的原则。

（五）在进行教学上，便于不同的施设与不同的指导。

例如花鸟科对于形象准确的训练，在重视千花万卉的认真写生以外，特别须重视禽鸟虫鱼形象的写生与动态的变化。故花鸟画科，必须在多购置花鸟虫鱼的标本以外，最好还需要有禽鸟虫鱼的小动物园，为花鸟科学生写生和观察的应用，才能得到禽鸟虫鱼动静游息的状态和姿致。不能与山水科作同等的对待。

又中国的绘画，不论人物山水花鸟，到了创作

的时候，必须力求排除对象的束缚，这是中国绘画创作时的传统办法，这办法，既是传统绘画的创作特点，也是东方绘画的创作特点。例如唐玄宗"忽思蜀道嘉陵江山水，遂假吴生驿驷，令往写貌，及回日，帝问其状，奏曰：臣无粉本，并记在心，后宣令于大同殿图之，嘉陵江三百里山水，一日而毕"。这是吴道子对嘉陵江三百里山水的写生办法。也就是顾闳中画《韩熙载夜宴图》的办法。就是说，中国画的写生，到了高度的时候，完全要用记忆来写生，用记忆来写生，必须对对象或临摹的画本有纯熟默写的训练，才能同样地抓住对象与临本上的形神、动态、气势，等等，在创作落笔时就能随心所欲地创作出来。这是学习中国画的重要一关。然三科的默写训练，尤须以人物、动物为重，山水、花卉次之，它的训练比例，应该有所高低，不能一律。原来教学工作是十分细致的，必须遵循多方的经验，以实事求是的精神，脚踏实地去履行，才能使后一代的学习多快好省而不走弯路。

原来中国的人物画，到了唐代以后，渐见衰退，我们必须加以振兴。在社会主义建设的新时代，为反映轰轰烈烈、蓬蓬勃勃的现实生活，更好

地为人民服务，人物画还必须加以高度的发展，这是无疑义的。因此中国画系的人物画亦以单独分科教学为好，以使它的基础训练时间及教学上的安排等等，更有利于教学质量的提高。同时在招生时，人物科的培养名额自然也应多些，例如人物招生二十名时，山水花鸟可各招十名，或者山水十二名，花鸟八名，等等，可根据各校情况由大家来研究。然而三科，不论学生名额多寡，必须达到尽可能的高质量而无废品。就如农业合作社的粮食生产，浙江的农业社，大多以产水稻为主，然而也不能不种地瓜六谷（编者注：六谷为稻、黍、稷、粱、麦、菽），既种地瓜六谷，虽种的地亩少些，也不能不精耕细作，不足肥料，以达到地瓜六谷的丰收，这是应该的。中国画的人物、山水、花鸟三科，在历史发展的过程来说，古代以人物画发达，近代以山水花鸟画发达，三科都为广大人民群众所欣赏与爱好，有同等的意义与价值，这同米麦之与地瓜六谷又有区别。中国画的成就，向来是东方绘画系统的标兵者，中国传统山水花鸟画的成就极高，曾经是标兵中的标兵。我们国家在这次世界乒乓球赛中得到了胜利的锦标，不但全国人民欢欣鼓

舞，并且全世界的朋友也同样地欢欣鼓舞，予我们以崇高的奖誉和钦佩，是何等的光荣！中国传统绘画在东方绘画系统中保有世袭锦标的地位，我们更应该以何等的勤勉，作何等的努力，精益求精，保持永久锦标的光辉，照耀于全世界之上！这是从事中国绘画工作者必不可少的责任。今天我在这里，讨论中国画系分科的问题，也感到十分光荣与骄傲。

以上是我对中国画人物、山水、花鸟三科分科教学的意见，希与会同志，予以细致的研究。

（此文为1961年4月在全国文科教材会议的发言）

图书在版编目（CIP）数据

中国传统绘画的风格 / 潘天寿著. -- 杭州 ：浙江
人民美术出版社，2021.7
　（湖山艺丛）
　ISBN 978-7-5340-8837-7

　Ⅰ. ①中… Ⅱ. ①潘… Ⅲ. ①中国画—绘画风格
Ⅳ. ①J212.052

中国版本图书馆CIP数据核字(2021)第096753号

责任编辑：郭哲渊　徐寒冰
责任校对：张利伟
责任印制：陈柏荣

湖山艺丛

中国传统绘画的风格

潘天寿　著

出版发行：浙江人民美术出版社
　　　　　（杭州市体育场路347号）
经　　销：全国各地新华书店
制　　版：杭州真凯文化艺术有限公司
印　　刷：杭州佳园彩色印刷有限公司
版　　次：2021年7月第1版
印　　次：2021年7月第1次印刷
开　　本：787mm×1092mm　1/32
印　　张：2.75
字　　数：50千字
书　　号：ISBN 978-7-5340-8837-7
定　　价：18.00元

如发现印装质量问题，影响阅读，请与出版社营销部联系调换。

上架建议：艺术 文化

ISBN 978-7-5340-8837-7

9 787534 088377 >

定价：18.00元